中國古代簡牘書法精粹

余德泉 主編

張力 編

岳麓秦簡

U0125149

中原出版傳媒集團
中原傳媒股份公司

河南美術出版社
·鄭州·

圖書在版編目（CIP）數據

岳麓秦簡 / 張力編 . — 鄭州：河南美術出版社，
2021.1

（中國古代簡牘書法精粹 / 余德泉主編）

ISBN 978-7-5401-5031-0

Ⅰ . ①岳… Ⅱ . ①張… Ⅲ . ①竹簡文—法帖—中國—
秦代 Ⅳ . ① J292.22

中國版本圖書館 CIP 數據核字（2019）第 295803 號

中國古代簡牘書法精粹　　余德泉　主編

岳麓秦簡

張　力　編

出 版 人　李　勇
策　　劃　白立獻　梁德水
責任編輯　白立獻　梁德水
責任校對　管明鋭
裝幀設計　陳　寧
出版發行　河南美術出版社
地　　址　鄭州市鄭東新區祥盛街 27 號　　郵編：450000
電　　話　（0371）65727637
製　　版　河南蘭亭設繪包裝有限公司
印　　刷　河南新華印刷集團有限公司
開　　本　787mm×1092mm　1/12
印　　張　3.67
字　　數　50 千字
版　　次　2021 年 1 月第 1 版
印　　次　2021 年 1 月第 1 次印刷
書　　號　ISBN 978-7-5401-5031-0
定　　價　42.00 圓

本書如有印裝質量問題，由承印廠負責調換。

出版説明

簡牘是對我國古代遺存下來的寫有文字的竹簡與木牘的概稱，用竹片寫的書稱『簡策』，用木片寫的叫『版牘』。它是在一定的歷史階段中國文字的主要書寫載體。在紙發明以前，簡牘是我國古代文化傳承的主要載體，對後世書籍制度產生了深遠的影響。

簡牘書法具有率意自然，以拙生巧的内涵。由于書者身份不同，其書法風格亦是異彩紛呈：有規範的官方正體，亦有樸素的民間俗體；有秦簡的質樸，亦有楚簡的浪漫，更有漢簡的開張。迥異的書風使簡牘書法藝術變得絢麗多姿，其藝術上的自然情趣也成爲書家情性、審美意識的自然流露，這是在一定的歷史階段中，各種因素互相作用而産生的結果。

由于本套叢書的體量較大，簡牘形制又不統一，故難以用統一的版式規範全書，兹作如下説明，以昭讀諸。

一、叢書共二十四册，基本上涵蓋了我國迄今發掘出土的各類簡牘書法作品，時間跨度概爲戰國至魏晋。

二、書名前冠以縣級及以上的簡牘出土地或保存地，目的是讓讀者一見便知，有的還標有簡牘的時代，如《江陵張家山前漢簡》等。

三、簡牘由于材質不同，其寬窄不同，長短各异，在排版時難于統一，所以各分册在編排時，一書一式，力求前後一致，協調即可，不强爲之。

四、本叢書以書法學習爲目的，書中難免出現錯簡及亂簡的情況，以致文意不通或句不相屬，皆不影響臨摹學習，故不作研究性的正簡。

五、由于一些簡牘書法的文字詰屈難識，人們容易望字而臆形，因此我們邀請了有關的專家學者進行釋讀，以正訛謬。

六、簡牘文字的釋讀，是爲了易于讀者識辨。至于簡中出現的通假字及異、別字，我們均不作今義的釋注，故釋文僅是對本條簡牘文字的照録。

七、個別的簡牘文字會出現一字多用的情況，我們會依文意釋之，如『才』，有時釋爲『才』，有時釋爲『在』，有時釋爲『哉』，望讀者理解。對于兩字組成的『合文』，我們基本上按文意釋成兩個文字，并非强解成一字而讓讀者費解。

八、根據版式與審美的需要，有的書正文前置以簡牘全圖，以示整體效果；亦有選單字放大以補空者，不作統一規定。圖版因書而异，自然統一即可。

九、本叢書簡牘的收録，參照了前人及近人的發掘與研究成果，兹不一一注明，謹爲謝忱。

簡牘書法已成爲當今書法藝術百花園中的一朵奇葩，越來越受到書法學習者的喜愛。爲了滿足廣大書法學習者的需求，我們編輯出版了這套《中國古代簡牘書法精粹》。這套叢書的出版，相信會成爲廣大書法學習者良好的學習範本，也會受到各大圖書館及收藏機構的歡迎。作爲編者，能爲弘揚我國傳統書法藝術做出點滴貢獻，亦感欣慰。

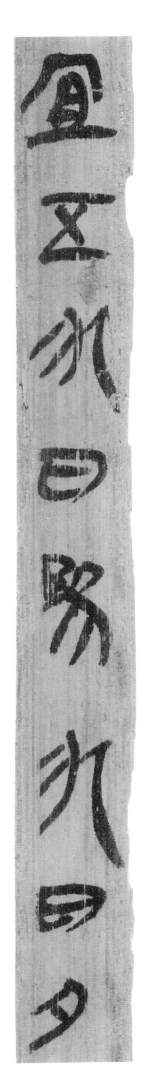

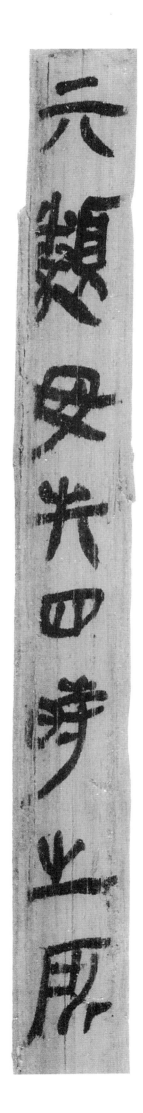

亓類毋失四時之所／宜五分日參分日夕

一

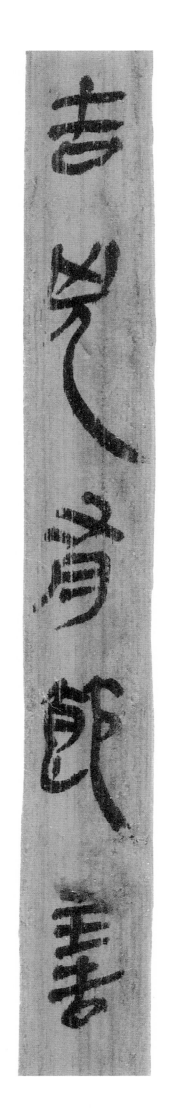

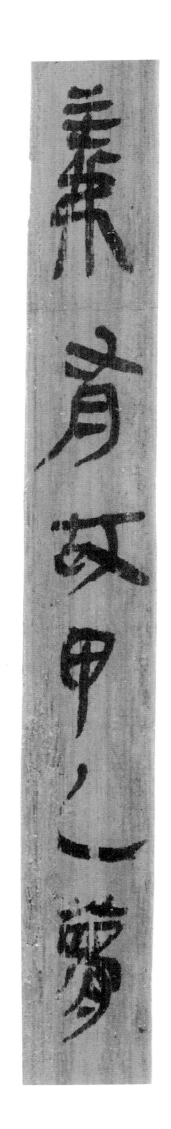

吉兇有節善 ／ 義有故甲乙夢

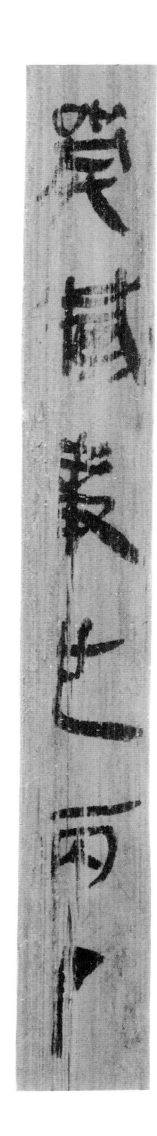

□藏事也丙丁 ╱ □内史雜律曰黔首

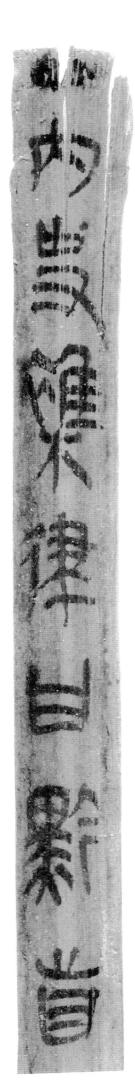

室侍舍有與廥　／　倉庫實官補屬

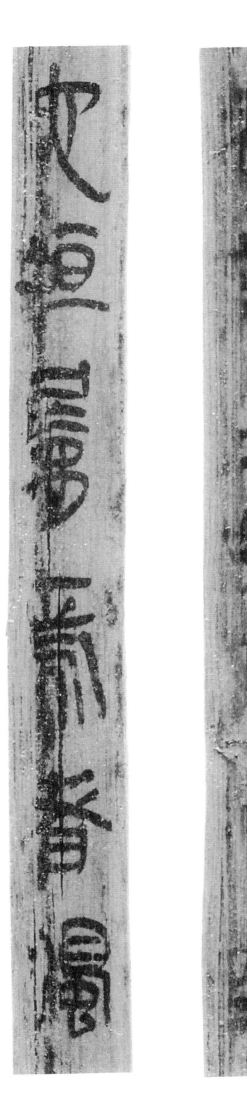

者絕之毋下其丈／它垣屬焉者獨

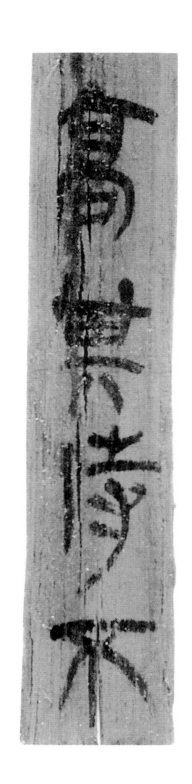

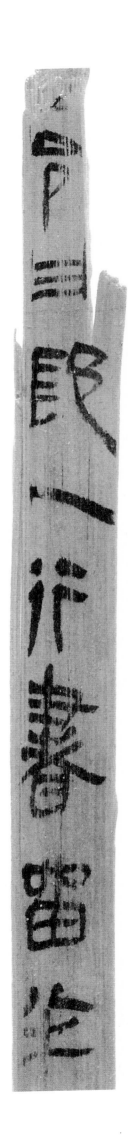

高其侍不 ／令曰郵人行書留半

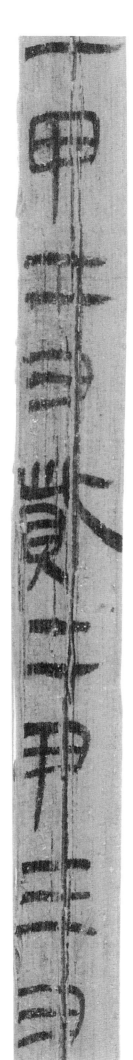
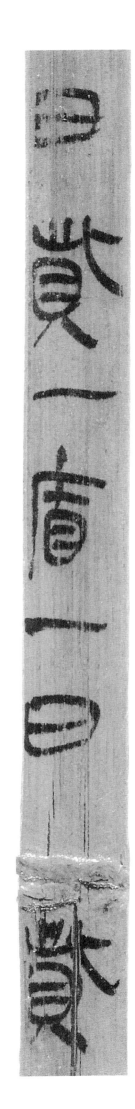

日赀一盾一日赀／一甲二日赀二甲三日

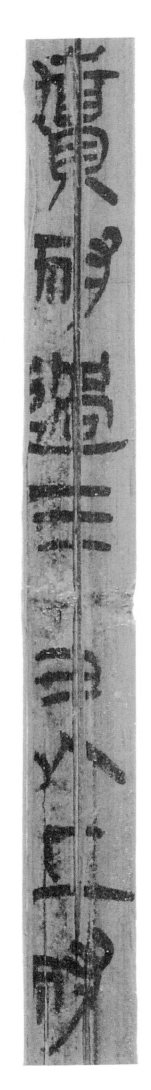

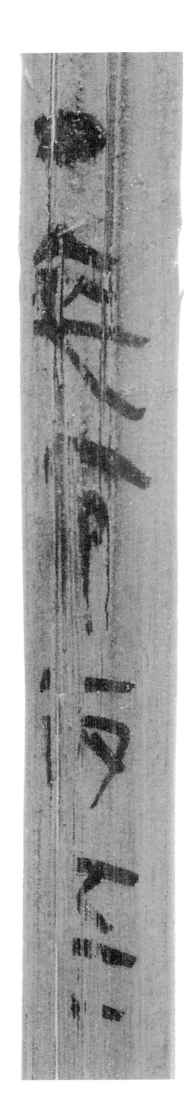

贖耐過三日以上耐／□卒令丙五十

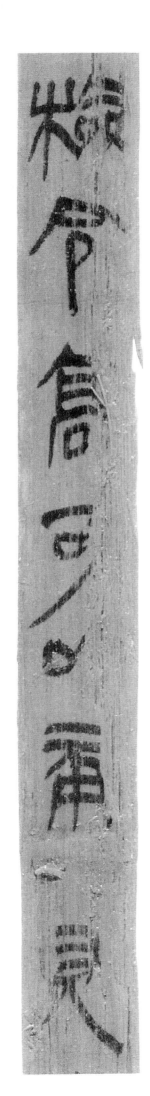
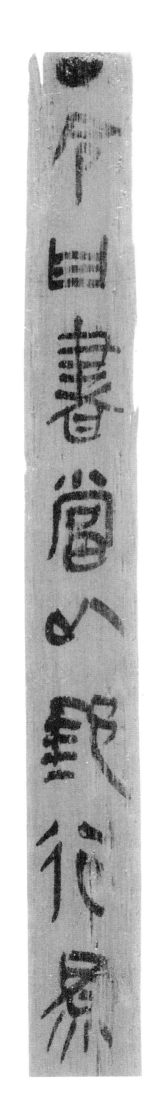

□令曰書當以郵行爲　／　檢令高可以莆見

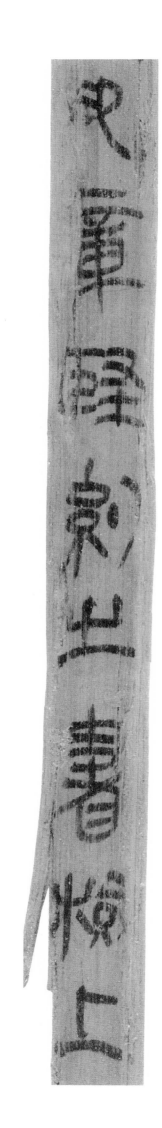

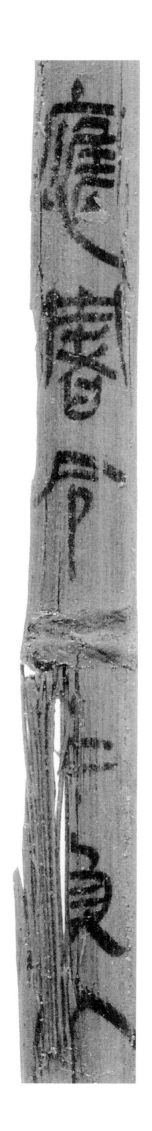

印章堅約之書檢上／應署令[中]負以

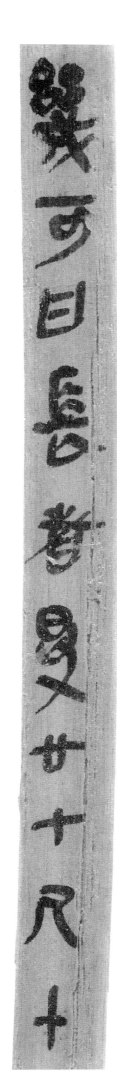

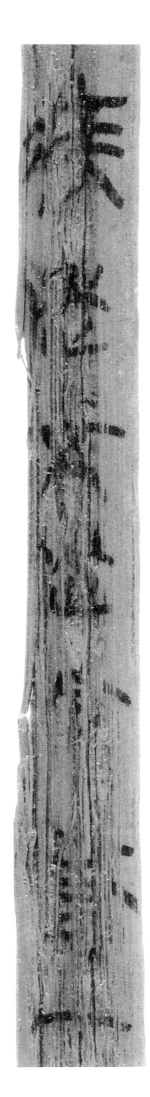

疾從不從令觜一 ／ 幾可日長者受廿七尺十

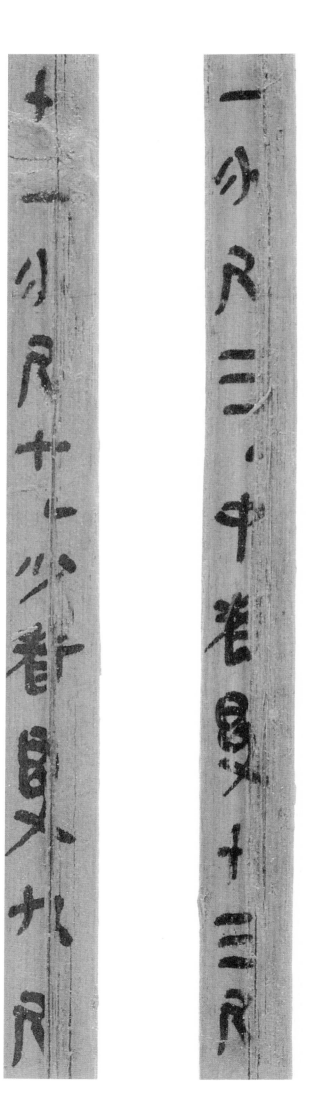

一分尺三中者受十三尺／十一分尺七少者受九尺

十一分尺一述曰各直一日／三分乘四分三四十二二十二分一也

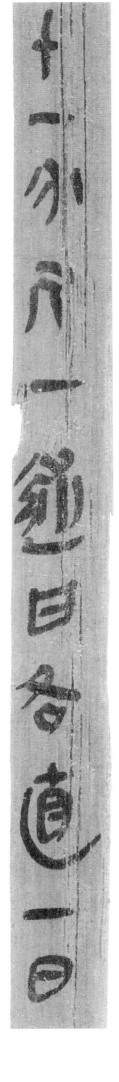

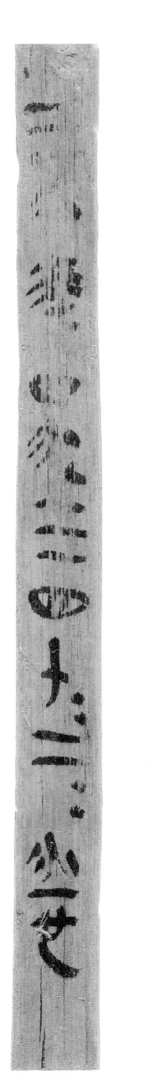

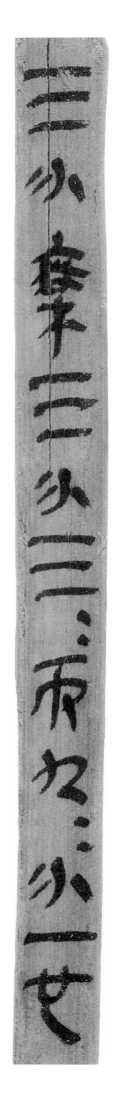

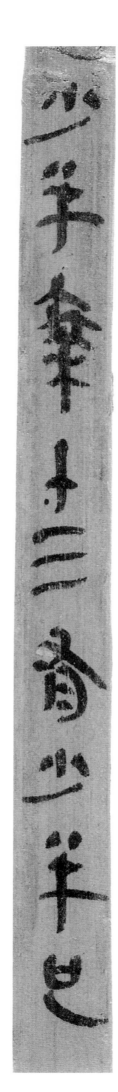

三分乘三分三三而九九分一也 ／ 少半乘十三有少半也

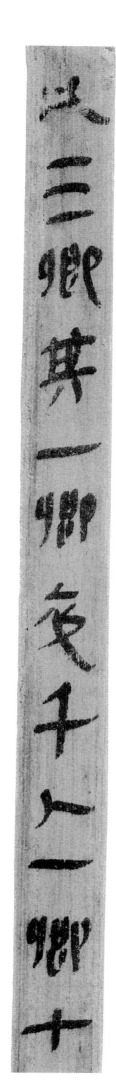

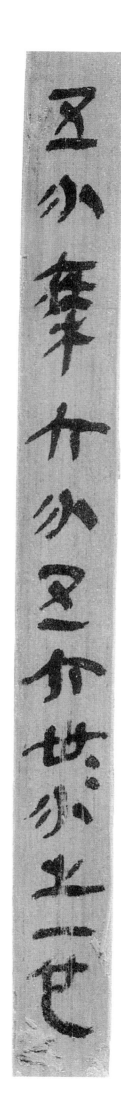

五分乘六分五六卅卅 分之一也 ／ 凡三鄉其一鄉卒千人一鄉七

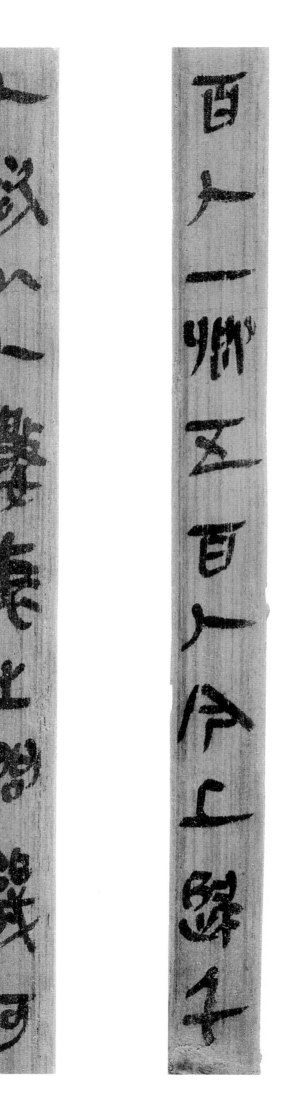

百人一鄉五百人今上歸千／人欲以人數衰之問幾可（何）

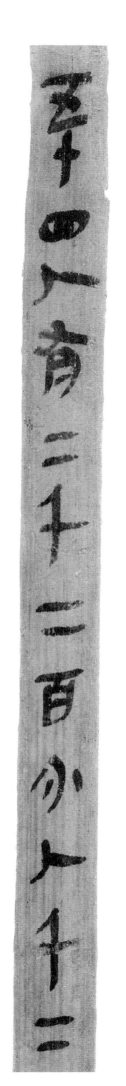

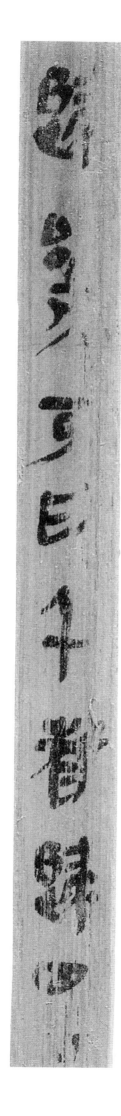

歸幾可曰千者歸四／五十四人有二千二百分人千二

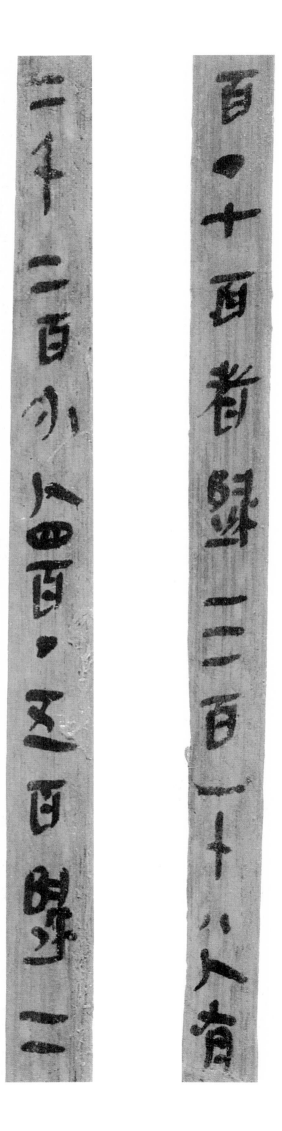

百七百者歸三百一十八人有／二千二百分人四百五百歸二

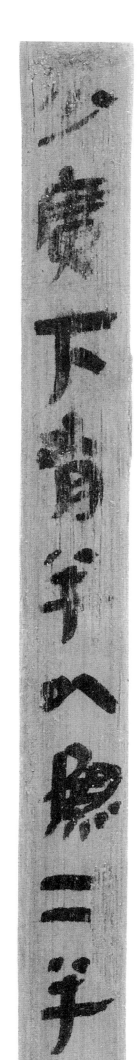

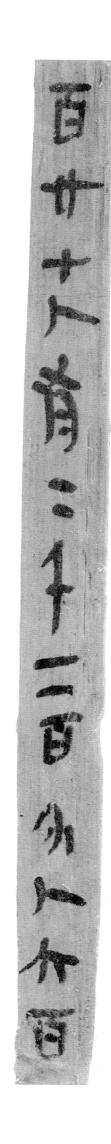

百廿七人有二千二百分人六百 / 少廣下有半以爲二半

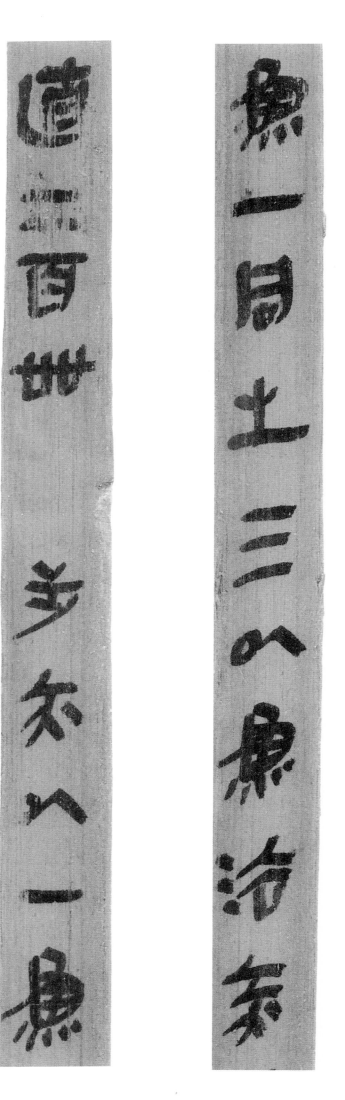

為一同之三以為法赤／直（置）二百卅步亦以一為

為一同之三以為法赤

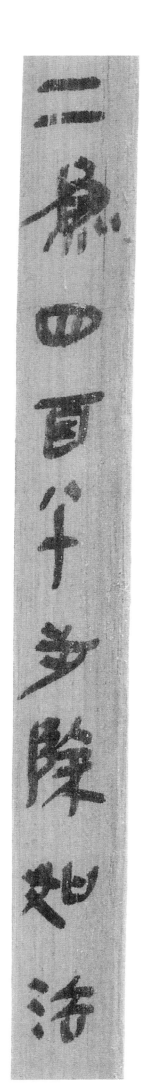

二爲四百八十步除如法／得一步爲從（縱）百六十

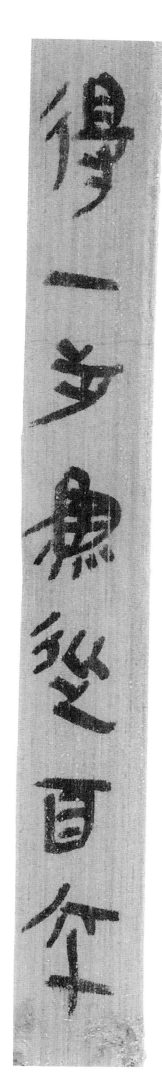

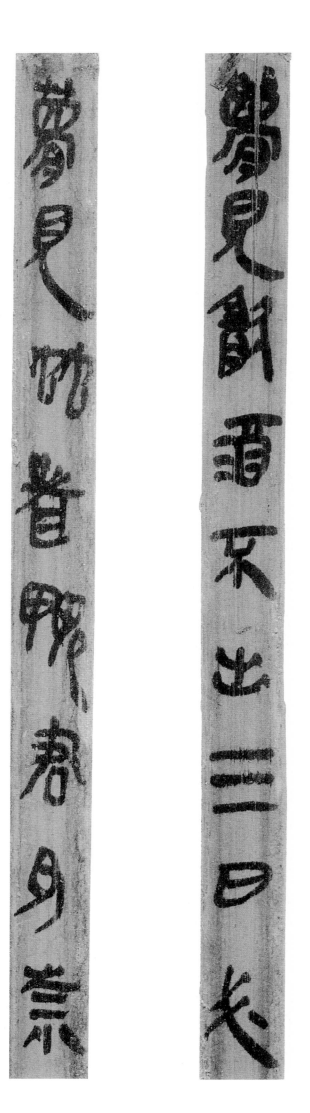

夢見飲酒不出三日必 ╱ 夢見蚰者魏君爲崇

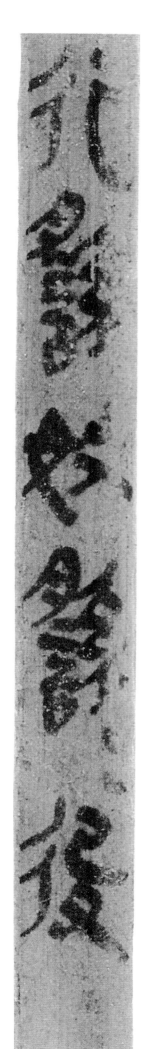

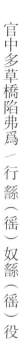

官中多草橋陷弗爲／行詻（徭）奴詻（徭）役

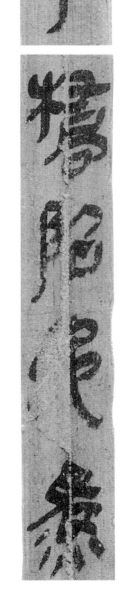

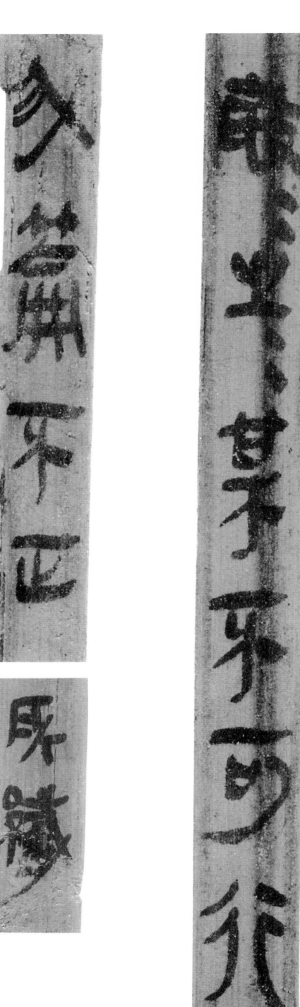

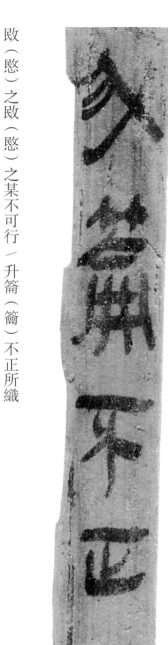

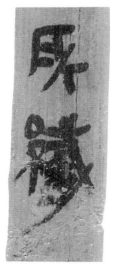

啟（愍）之啟（愍）之某不可行／升篱（籥）不正所織

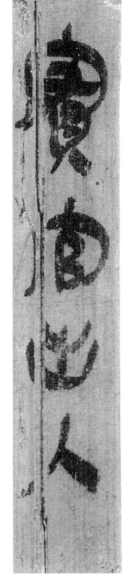

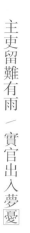
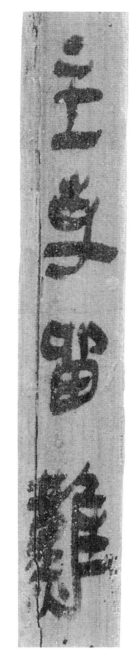

主吏留難有雨 ／ 實官出入夢憂

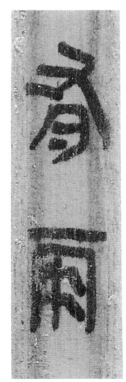

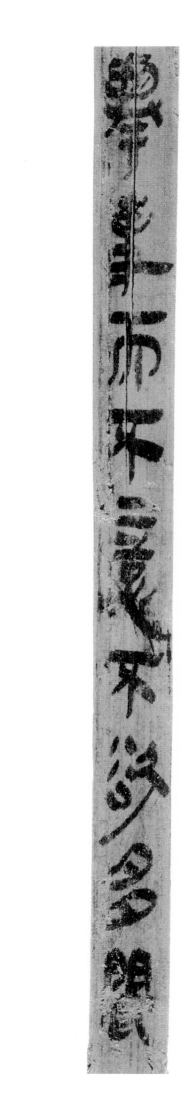

舉事而不意不欲多聞 ／ 夢燔其席蓐（褥）入湯中

舉事而不意不欲多聞

夢燔其席蓐（褥）入湯中

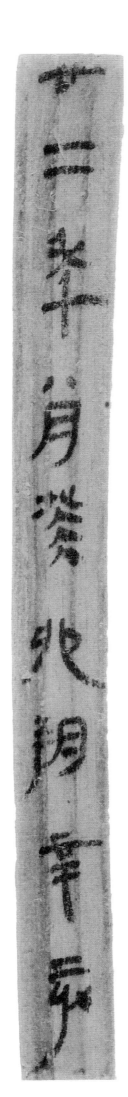

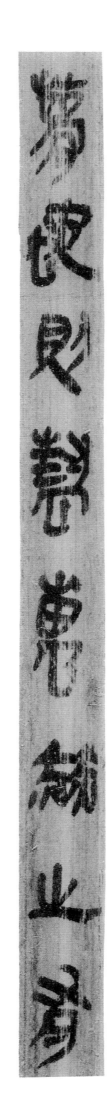

夢蛇則蠚（蜂）蠆赫（螫）之有／廿二年八月癸卯朔辛亥

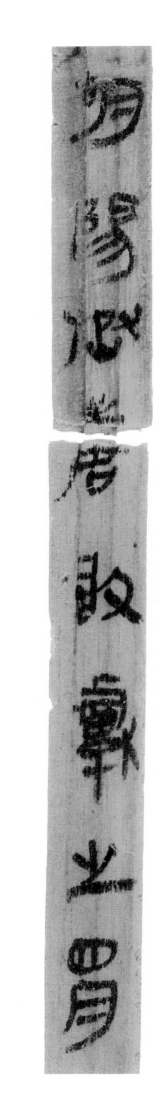

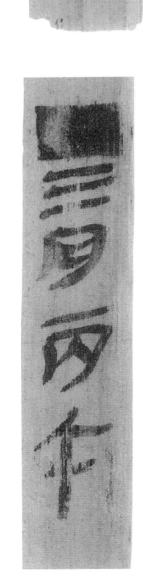

胡陽丞唐敢瀐（讞）之四月／乙丑丞三月丙午

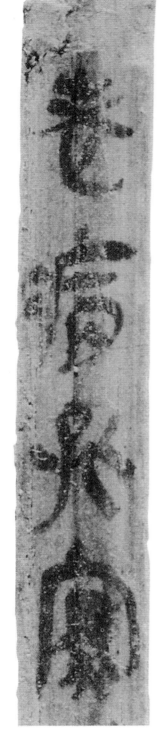

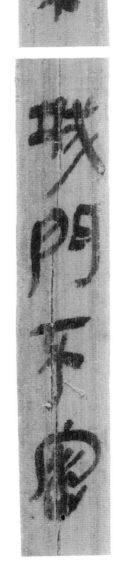

窑內直（置）縶城門不密／老病孤寡

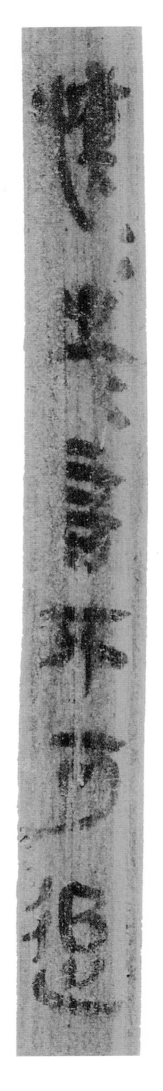

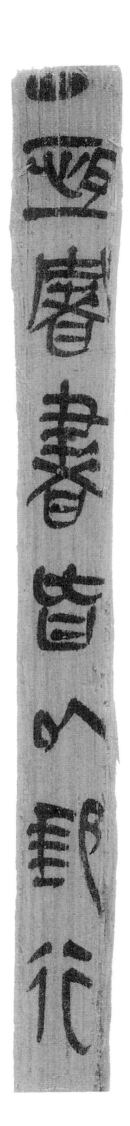

慎之慎之言不可追 ／ ·恒署書皆以郵行

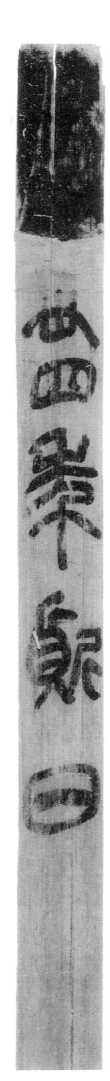

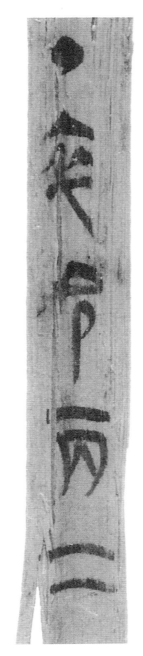

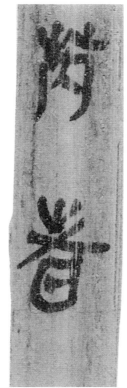

・卒令丙二芮者／卅四年質日

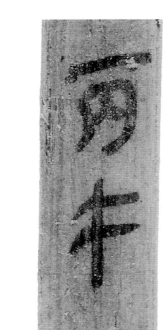

戊申騰居右史丁未 ／ 丙午乙巳

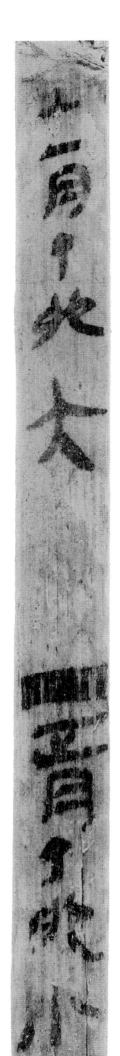

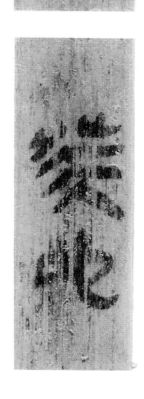

甲辰癸卯／十一月丁卯大正月丁卯小

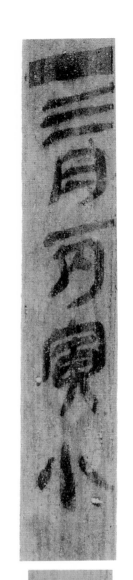

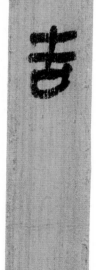

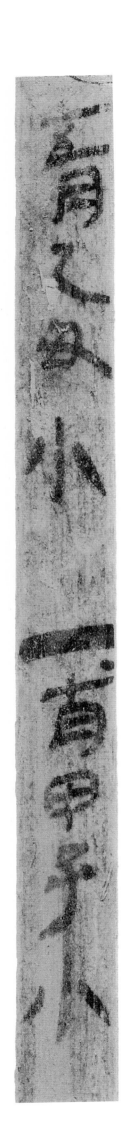

三月丙寅小吉 ／ 五月乙丑小七月甲子小

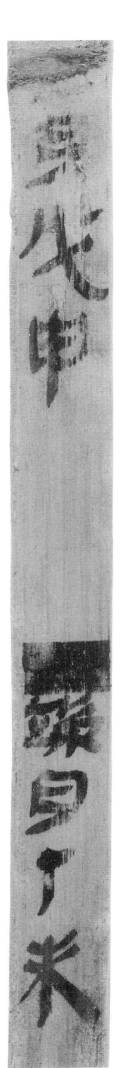

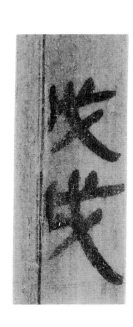

九月癸亥小戊戌／□二月戊申端月丁未

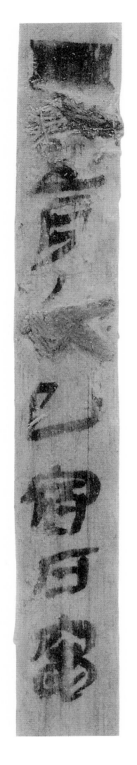

五月[乙]巳宿户竃 ／ 七月甲辰九月癸卯

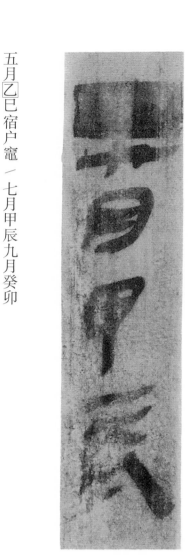

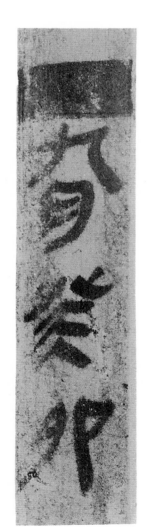

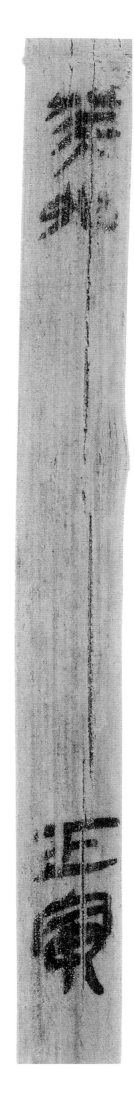

癸卯 壬寅／辛丑騰去監府視事

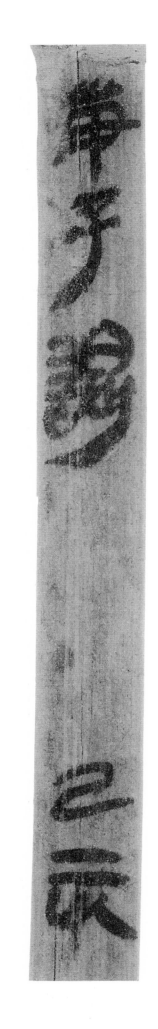

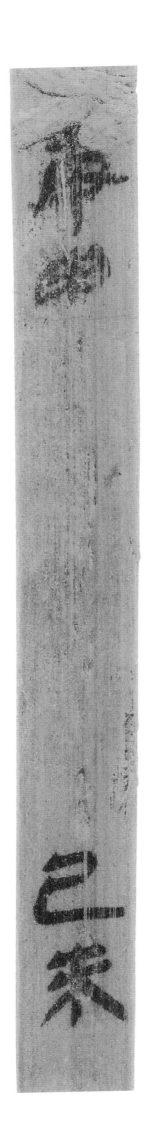

庚子謁己亥 ／ 庚申己未

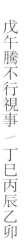

戊午騰不行視事／丁巳丙辰乙卯

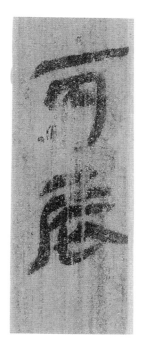

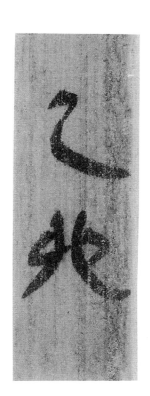

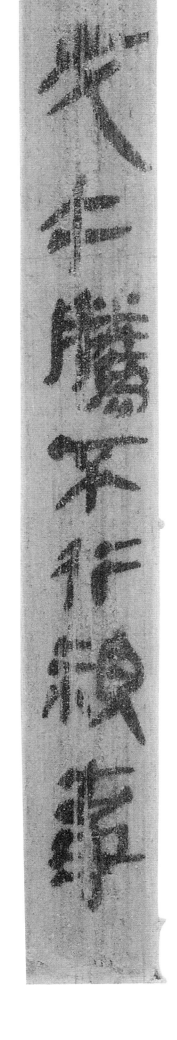

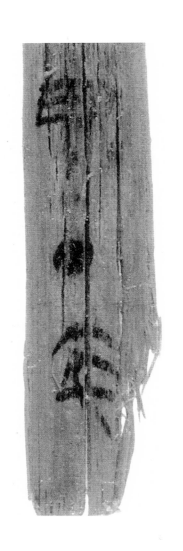

甲·卒